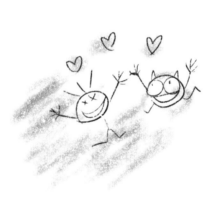

希望你喜歡

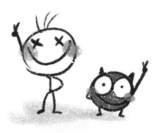

圖／文　郭源元

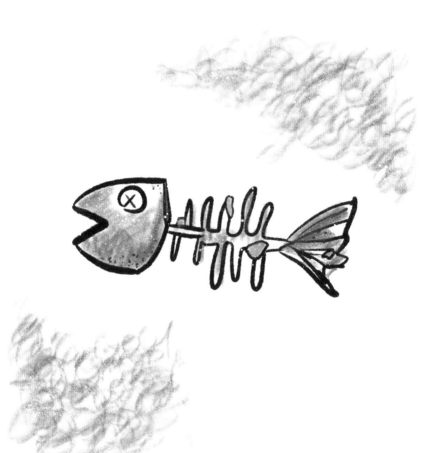

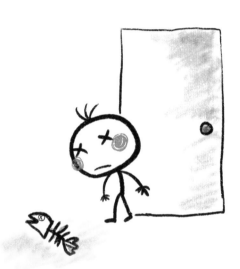

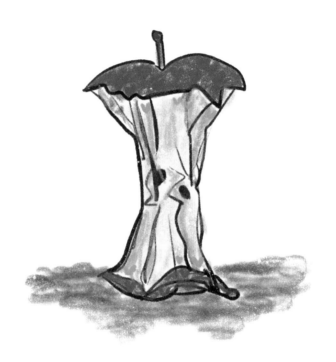

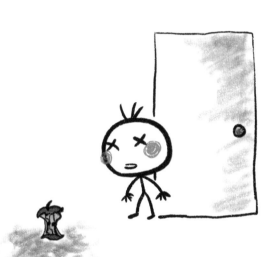

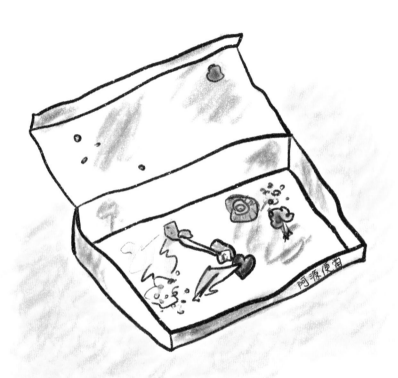

到底為什麼

房門口每天都有不同的垃圾？

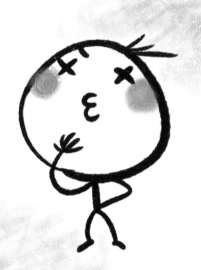

我來看看到底是誰。

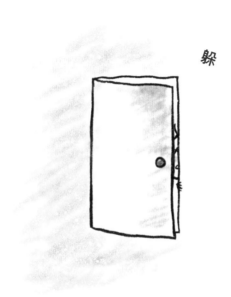

躲

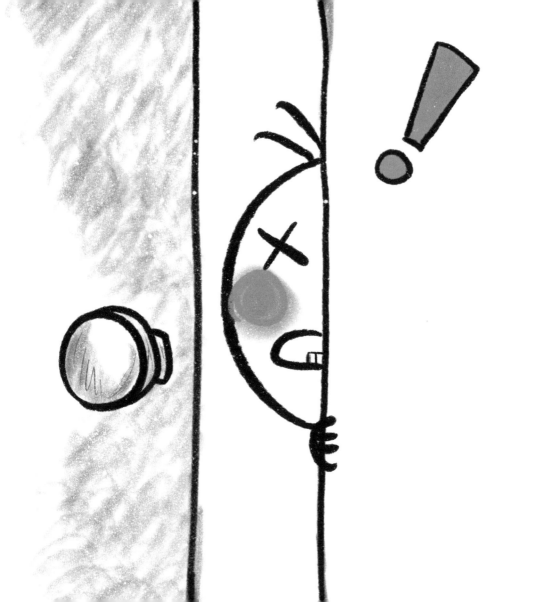

三毛一定會喜歡。

魚骨好吃！

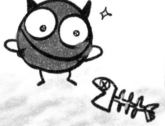

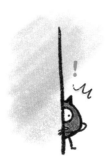

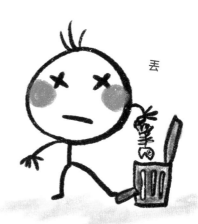

丢

蘋果好吃！

三毛一定會喜歡。

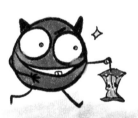

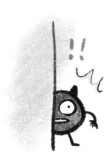
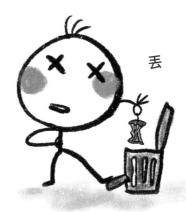

丢

便當豐盛！

三毛 一定會喜歡！

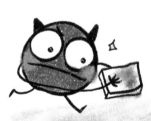

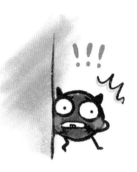

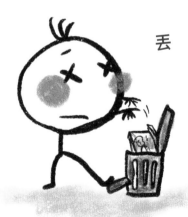

丟

我一定要找到三毛最愛吃的！

不行！

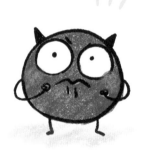

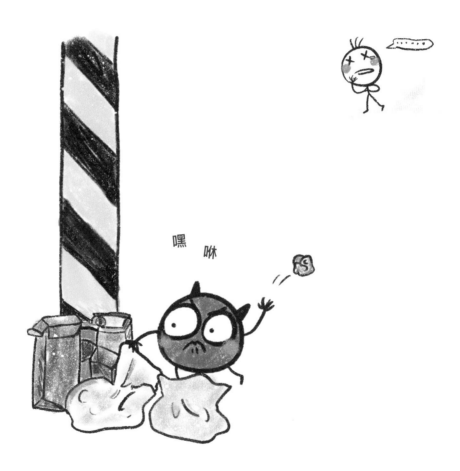

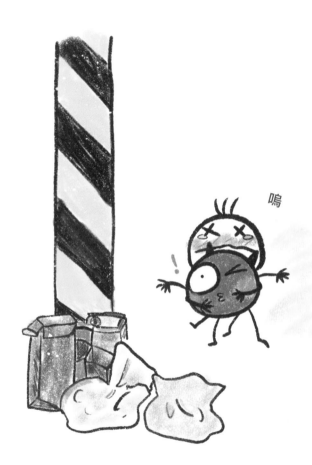

我想對你的好，
是我世界裡的全部。

所以你到底最喜歡吃什麼？

我們還是別找吃的了吧。

隔天⋯⋯

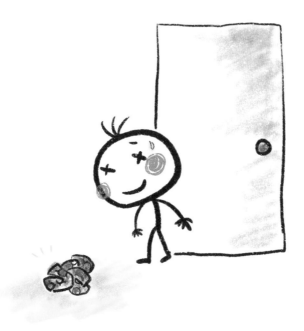

特別感謝

泡泡騷
P**O**PSOCKETS

LIFEBEAT